名·帖·集·字·丛·书

乙瑛碑集字对联

◎何有川 编

广西美术出版社

图书在版编目（CIP）数据

乙瑛碑集字对联 / 何有川编 . -- 南宁：广西美术出版社 , 2022.8
（名帖集字丛书）
ISBN 978-7-5494-2519-8

Ⅰ . ①乙… Ⅱ . ①何… Ⅲ . ①隶书—碑帖—中国—东汉时代 Ⅳ . ① J292.22

中国版本图书馆 CIP 数据核字（2022）第 141750 号

名帖集字丛书 **乙瑛碑集字对联**
MINGTIE JIZI CONGSHU　YI YING BEI JIZI DUILIAN

编　　者　何有川
策　　划　潘海清
责任编辑　潘海清
助理编辑　黄丽丽
责任校对　韦晴媛　李桂云　张瑞瑶
审　　读　陈小英
装帧设计　陈　欢
排版制作　李　冰
责任印制　黄庆云　莫明杰
出版发行　广西美术出版社有限公司
地　　址　广西南宁市望园路 9 号
邮　　编　530023
电　　话　0771-5701356　5701355（传真）
印　　刷　广西壮族自治区地质印刷厂
开　　本　889 mm×1194 mm　1/12
印　　张　6
字　　数　35 千字
版　　次　2022 年 8 月第 1 版
印　　次　2022 年 8 月第 1 次印刷
书　　号　ISBN 978-7-5494-2519-8
定　　价　28.00 元

目录

無有

欲容

則乃

剛大

有容乃大　无欲则刚

淡泊明志

寧靜致遠

讀聖賢書

行仁義事

以文常會友

惟德自成鄰

博覽知學淺　廣交悟世深

吃得苦中苦

方為人上人

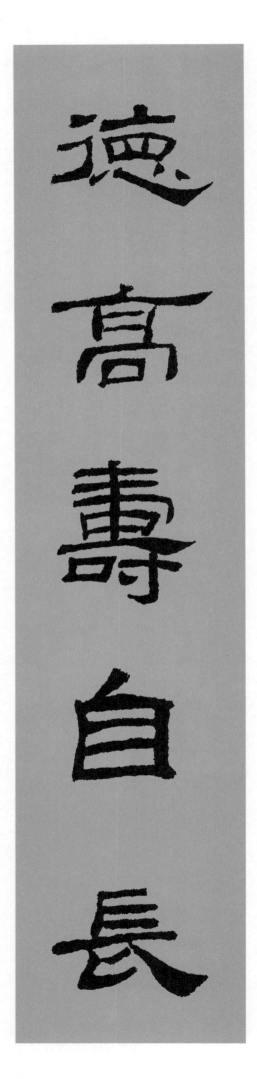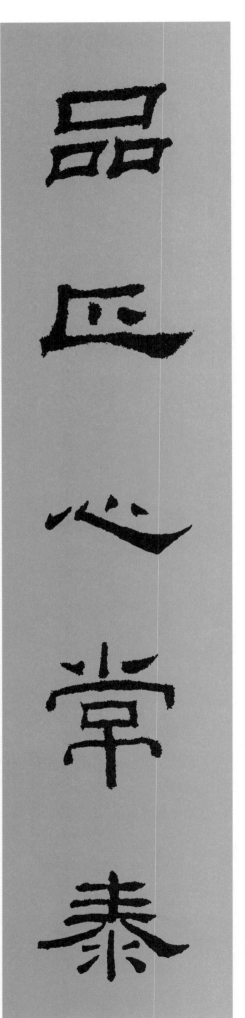

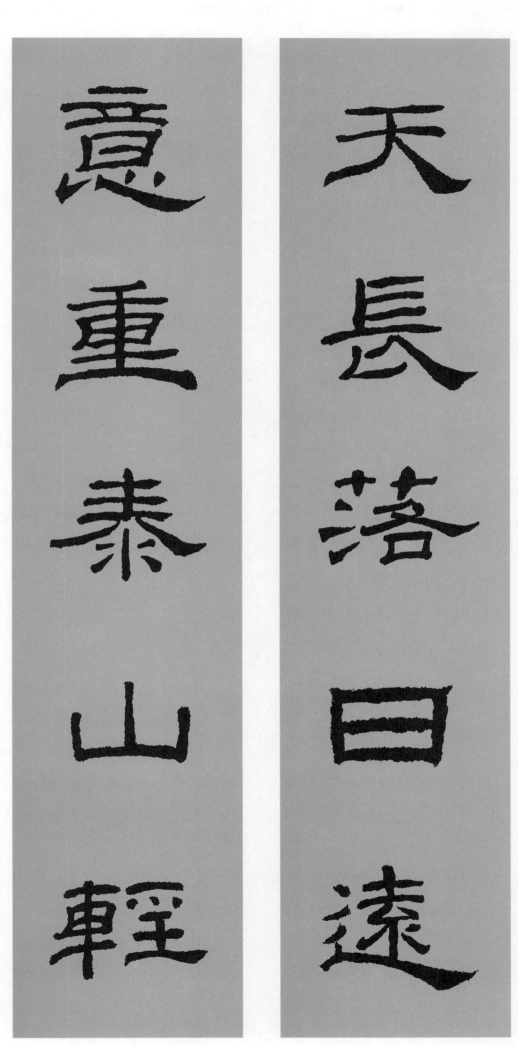

意重泰山輕　天長落日遠

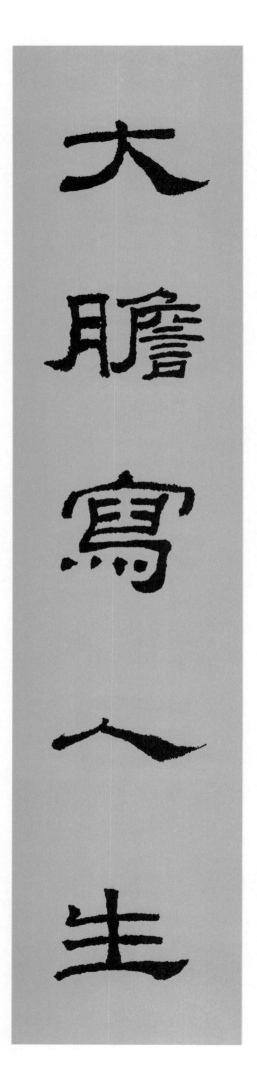

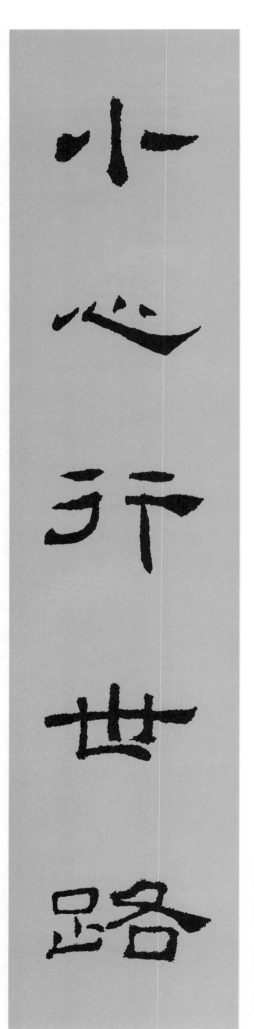

小心行世路　大胆写人生

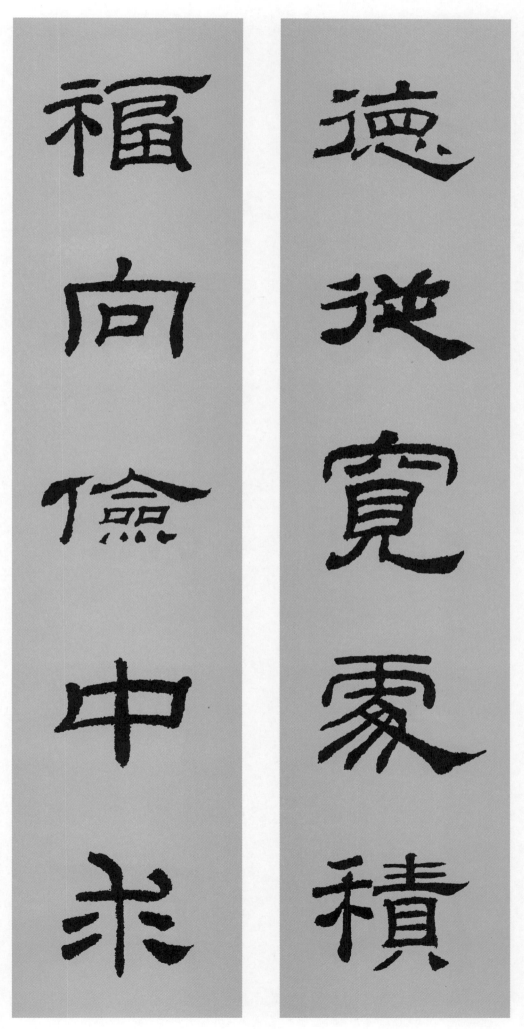

德從寬處積

福向儉中求

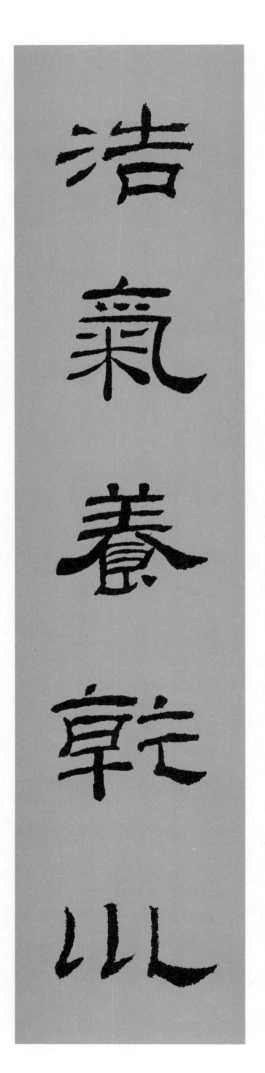

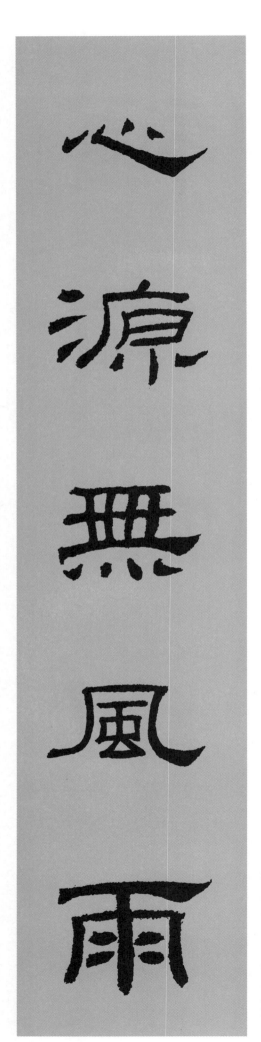

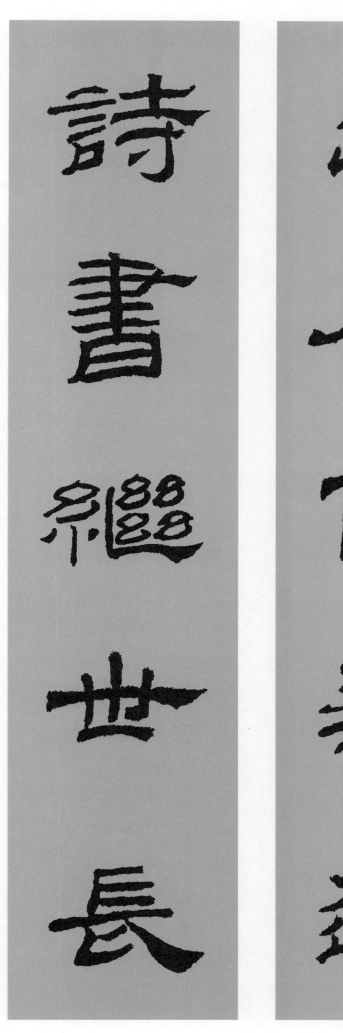

忠厚傳家遠

詩書繼世長

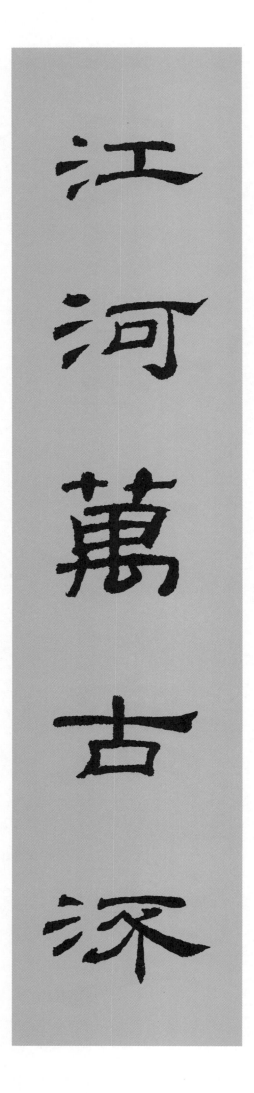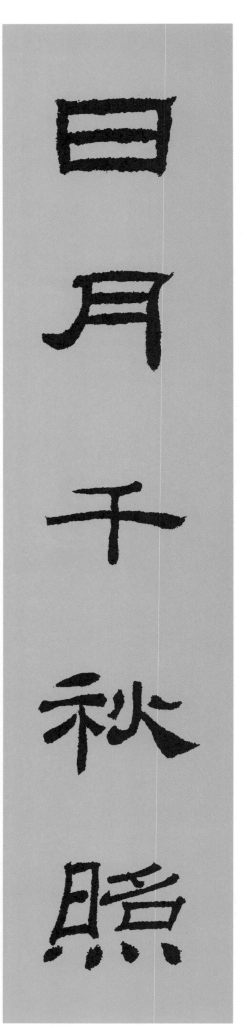

14

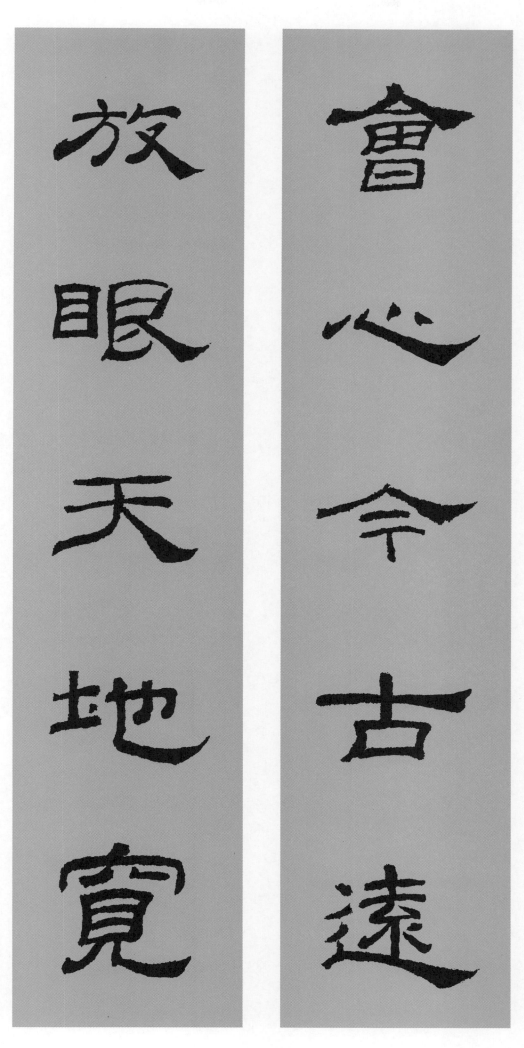

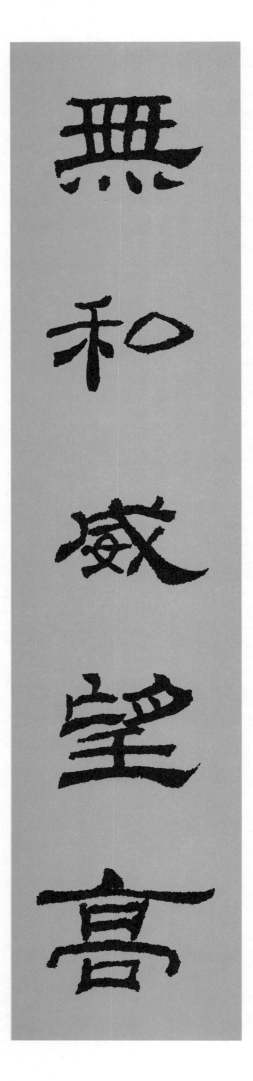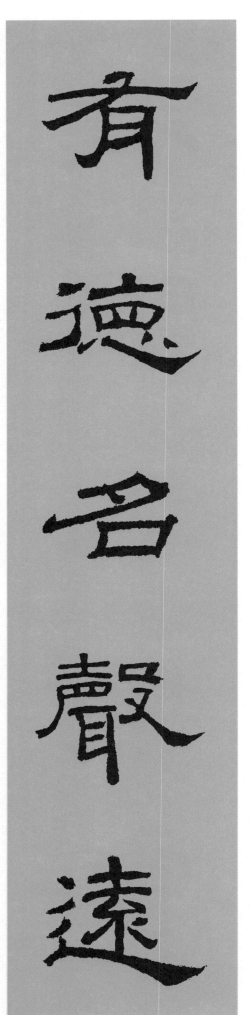

有德名声远 无私威望高

海闊憑魚躍

天高任鳥飛

海阔凭鱼跃 天高任鸟飞

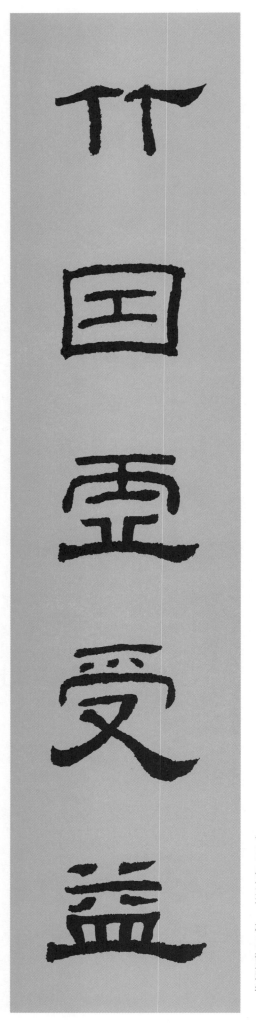

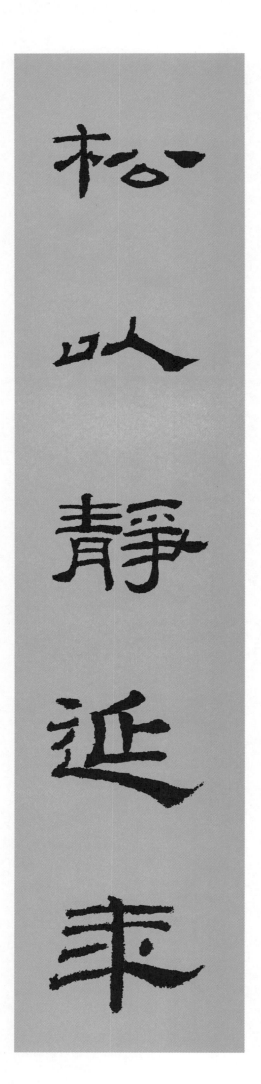

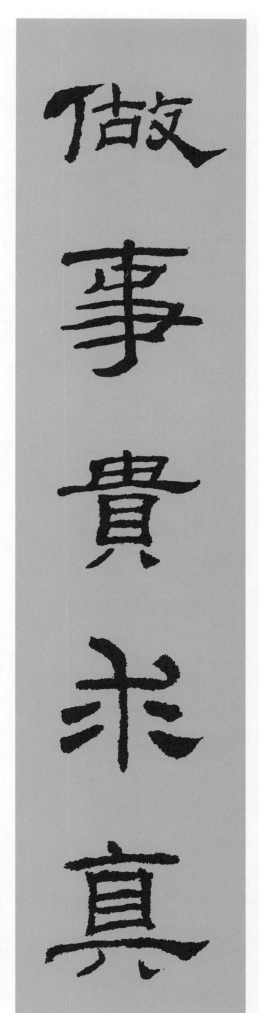

讀書當悟理

做事貴求真

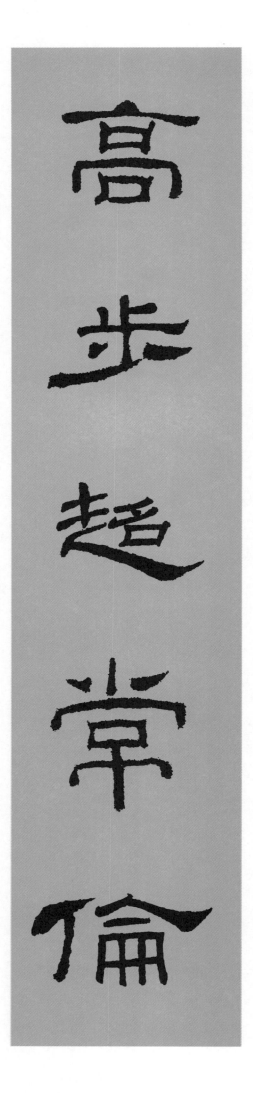

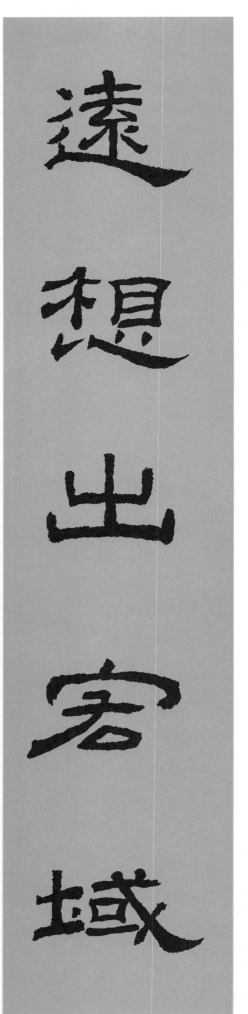

雲山起翰墨

星斗煥文章

清遊快此生

静坐得幽趣

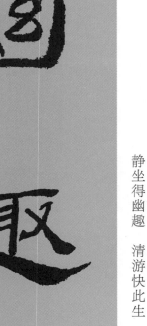

静坐得幽趣　清游快此生

22

静坐常思己过

闲谈莫论人非

静坐常思己过　闲谈莫论人非

更新除舊見精神

博學精思增智慧

向陽蒼木早逢春

近水樓臺未得月

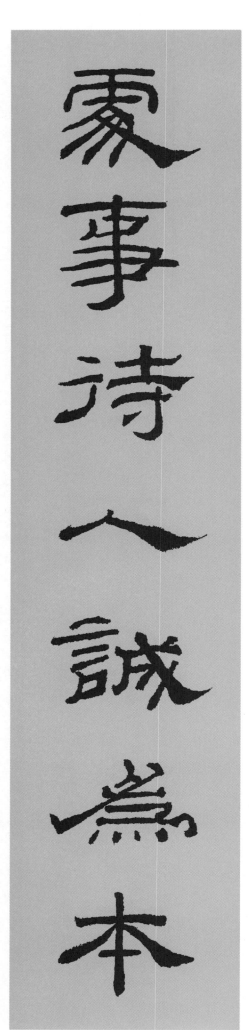

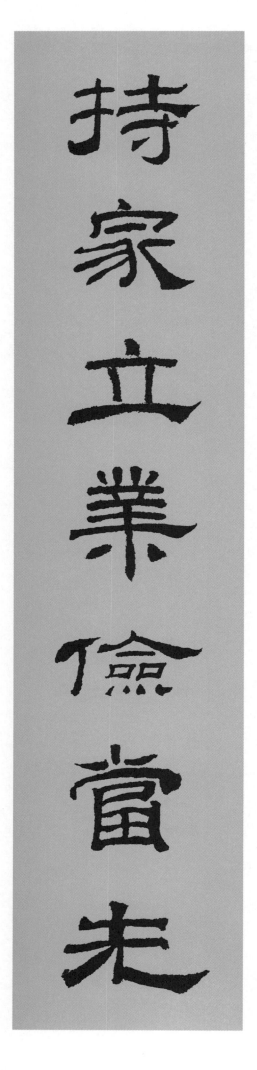

26

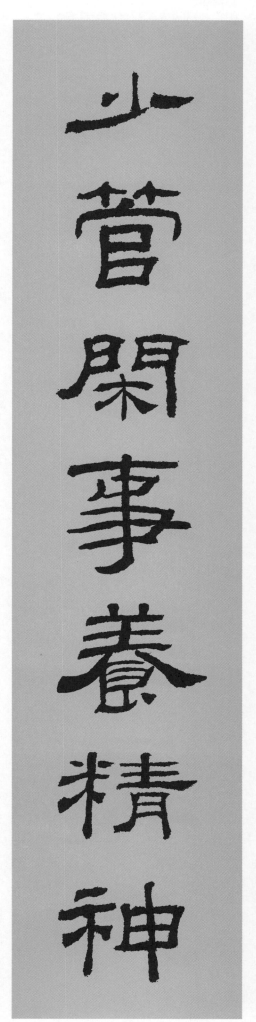

多讀好書開眼界　少管閒事養精神

好書悟後三更月

良友來時四座春

好书悟后三更月　良友来时四座春

寶劍鋒從磨礪出

梅蒼香自苦寒來

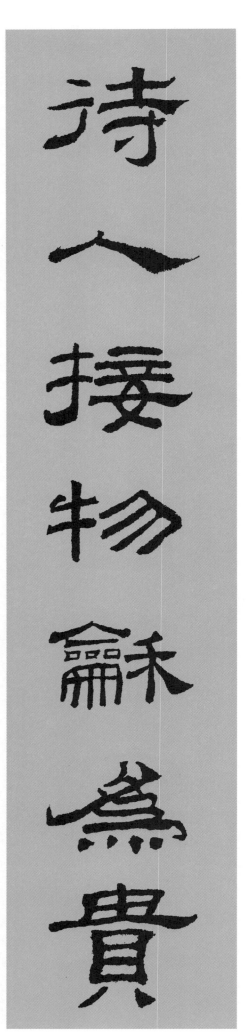

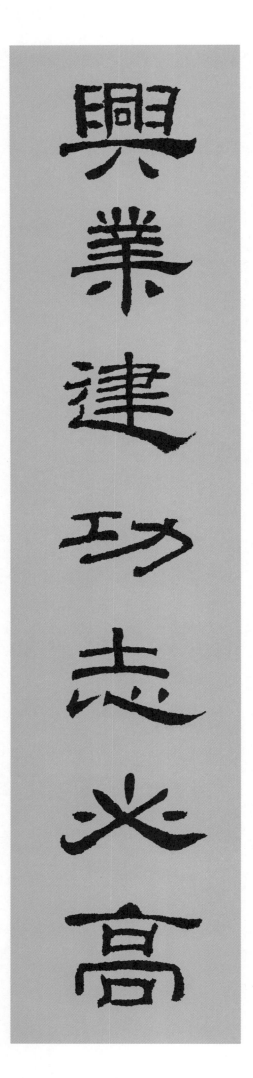

待人接物和为贵　兴业建功志必高

黑髮不知勤學早

白首方悔讀書遲

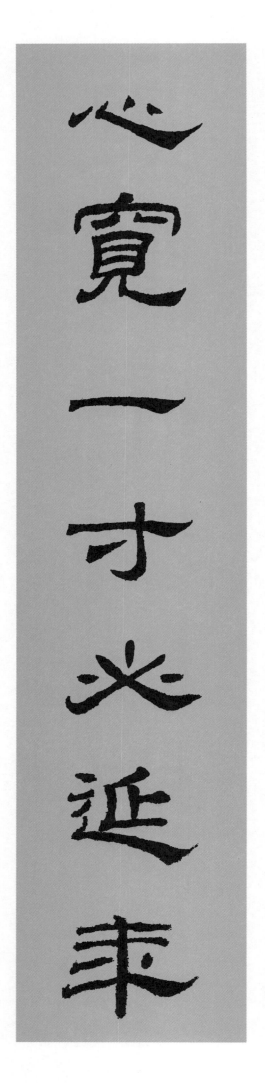

禮讓三分能納福

心寬一寸必延年

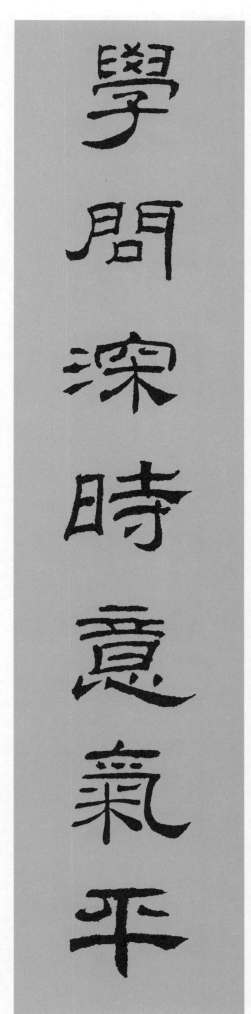

精神到處文章老

學問深時意氣平

精神到处文章老·学问深时意气平

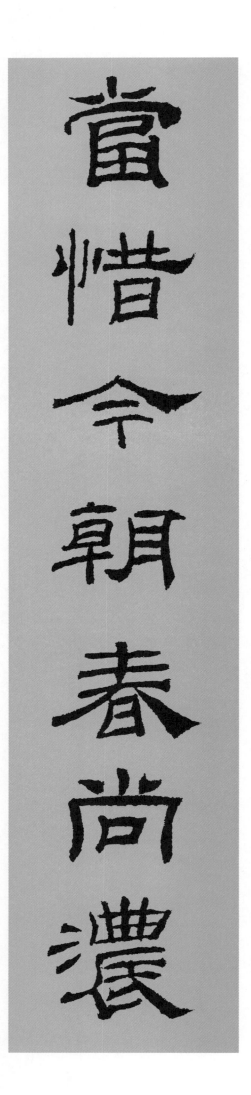

莫待明年花更好　当惜今朝春尚浓

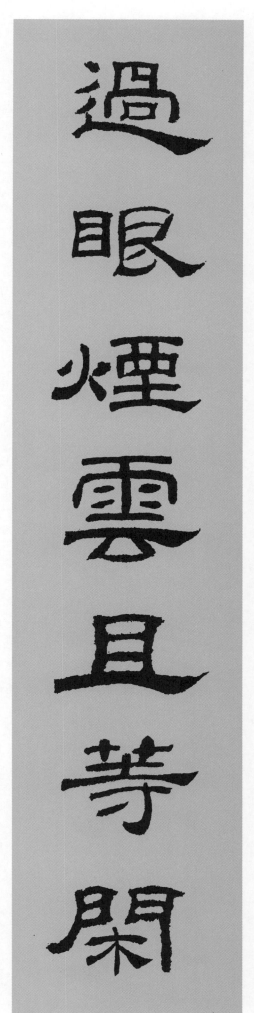

胸藏丘壑知无尽

过眼烟云且等闲

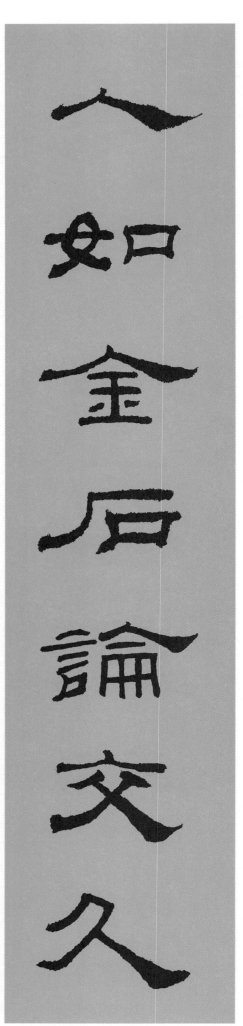

人如金石論交久　詩愛山林得氣多

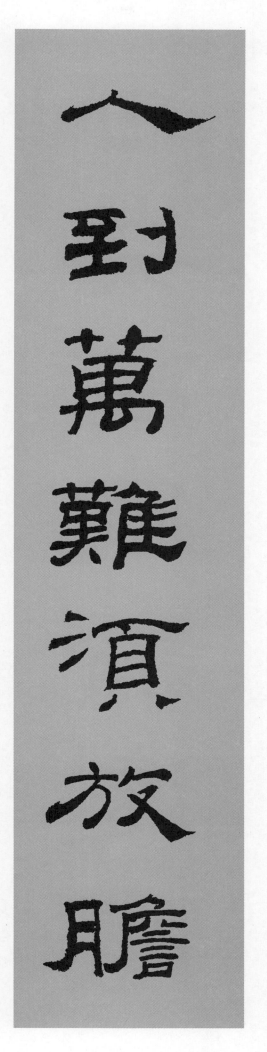

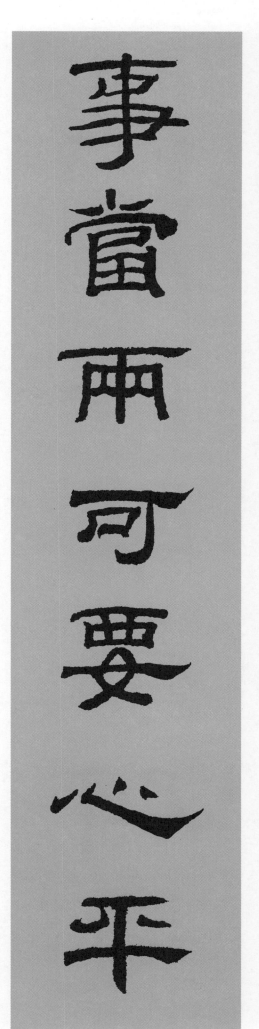

人到万难须放胆　事当两可要心平

莫同俗草爭閒氣

可與高風論遠懷

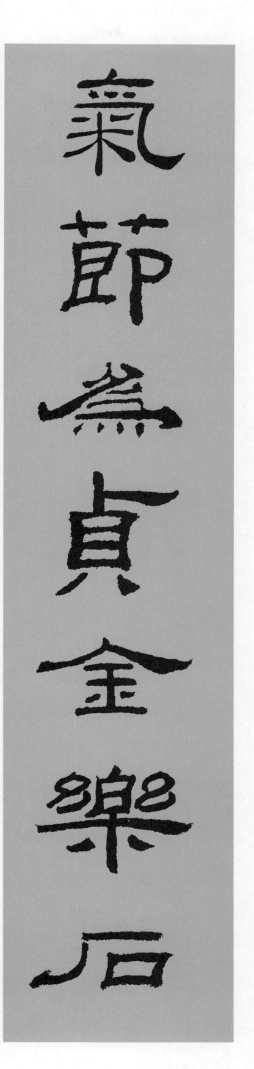

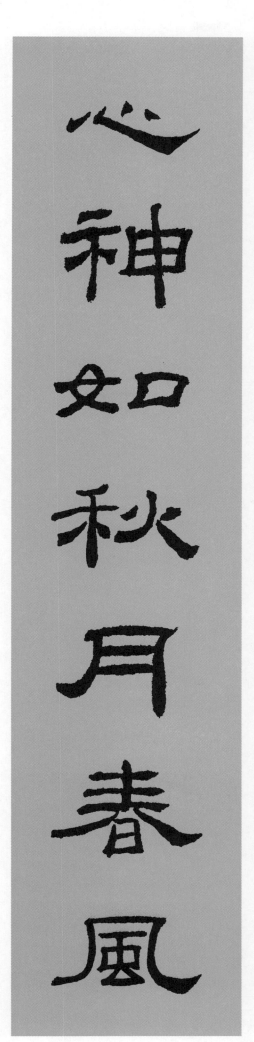

气节为贞金乐石　心神如秋月春风

39

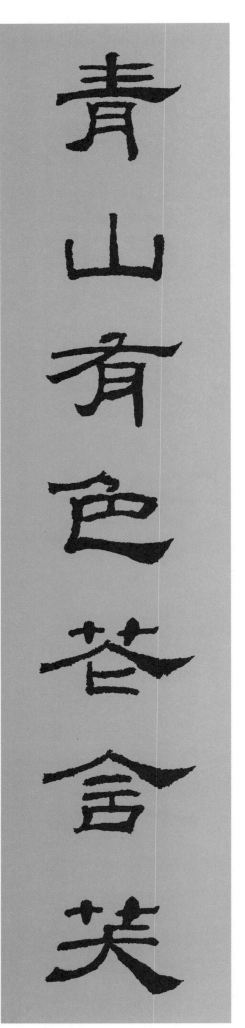

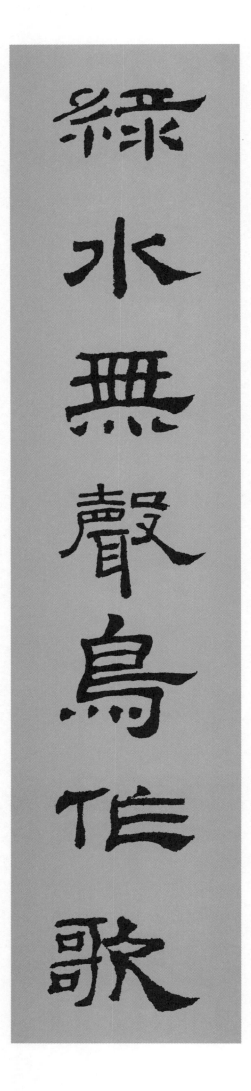

青山有色花含笑　绿水无声鸟作歌

40

莫思身外無益事

須讀人間有用書

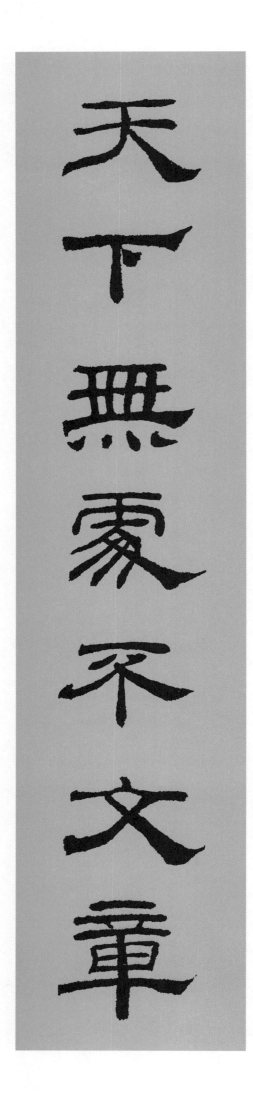

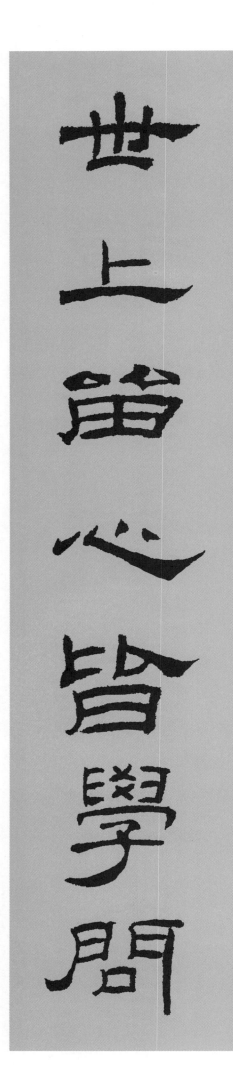

世上留心皆学问　天下无处不文章

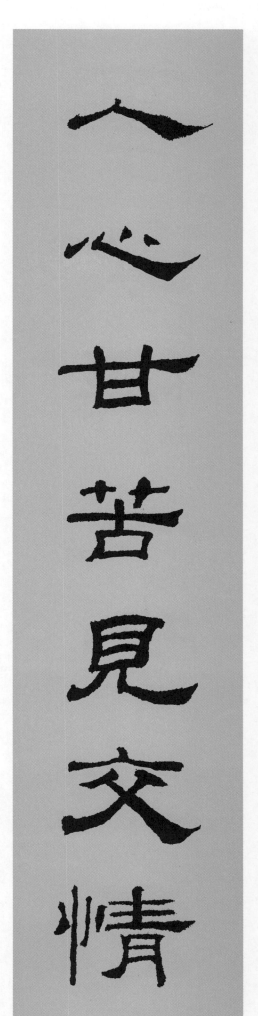

世事靜觀知曲折

人心甘苦見交情

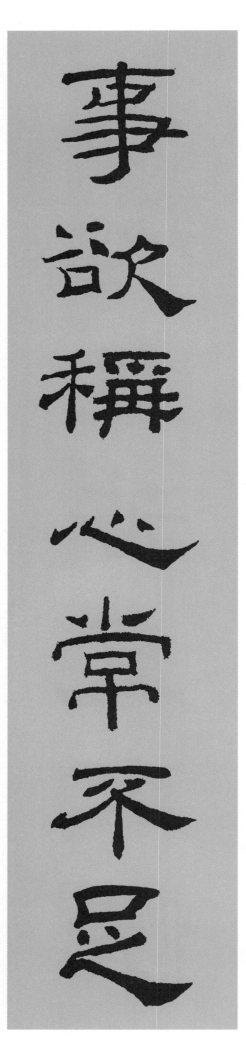

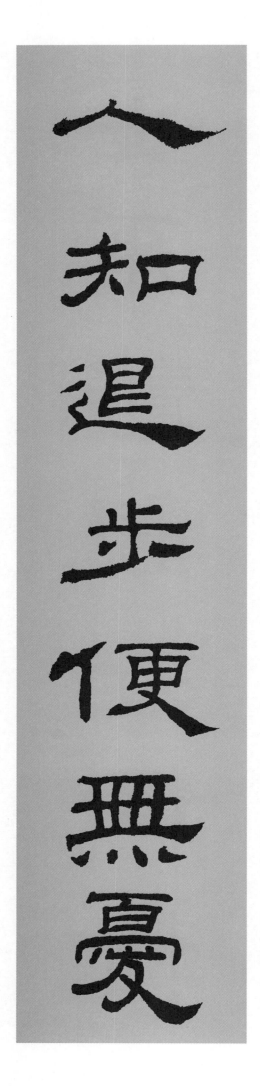

事欲称心常不足　人知退步便无忧

四面雲山歸眼底

萬家燈火係心頭

四面云山归眼底　万家灯火系心头

水寬山遠煙霞迥

天淡雲閒今古同

水宽山远烟霞迥　天淡云闲今古同

書到用時方恨少

事非經過不知難

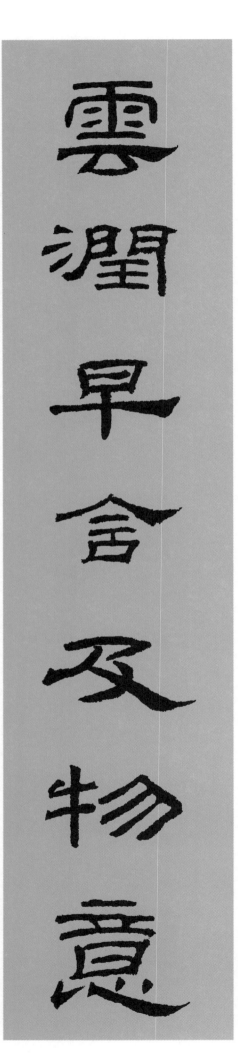

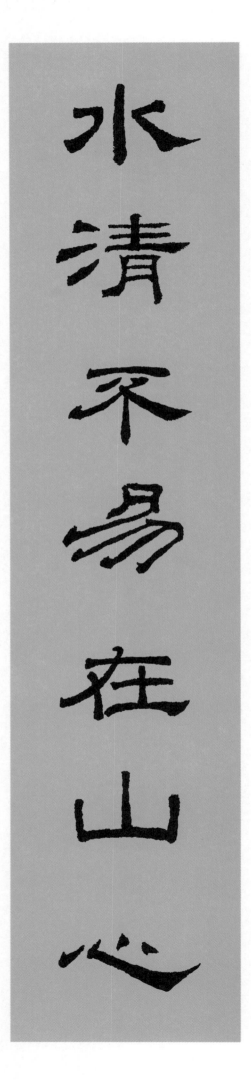

云润早舍及物意　水清不易在山心

48

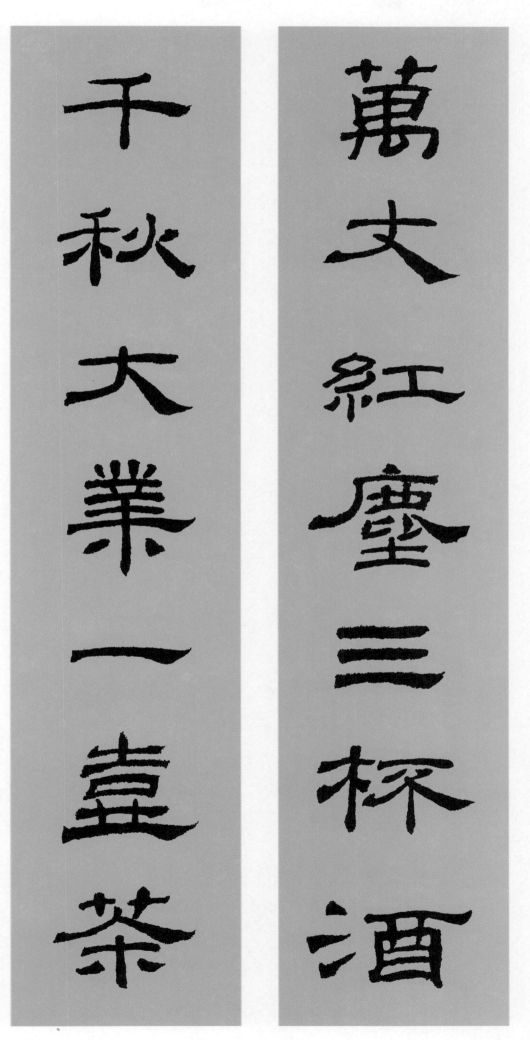

萬丈紅塵三杯酒

千秋大業一壺茶

學問多自虛心得

風物常宜放眼量

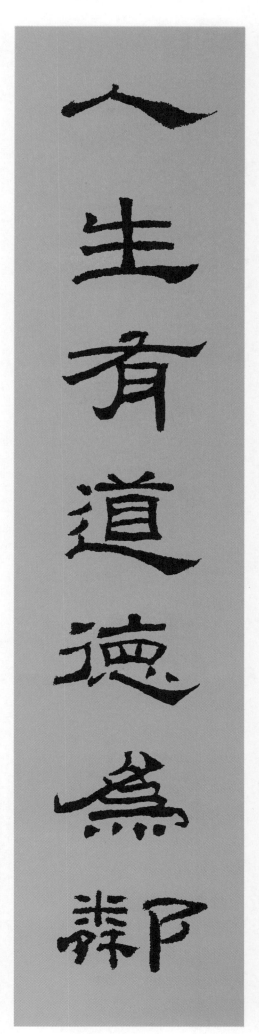

學力無邊勤是舵

人生有道德為鄰

学力无边勤是舵

人生有道德为邻

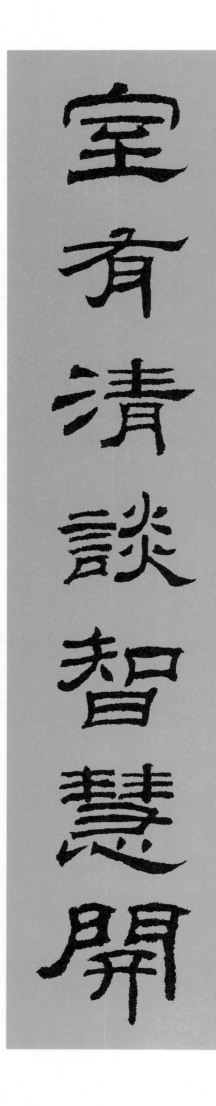

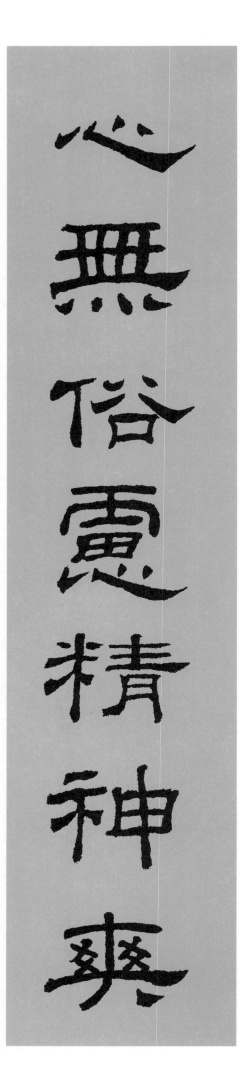

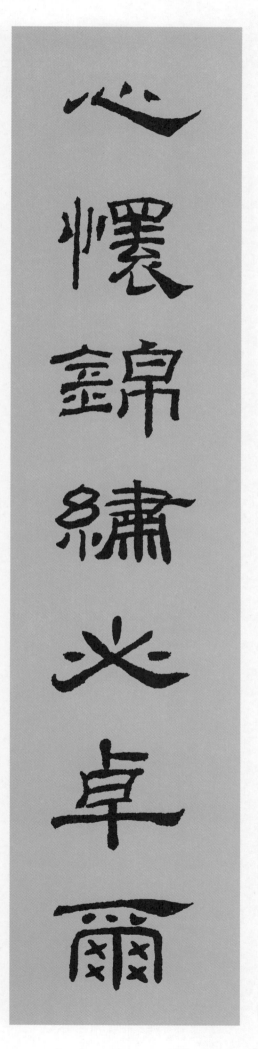

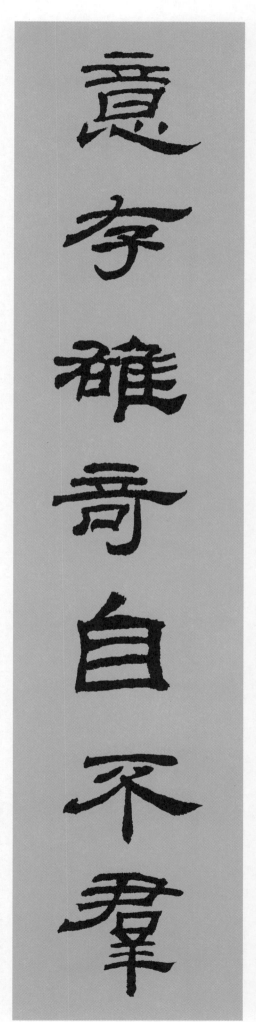

心怀锦绣必卓尔　意存雄奇自不群

53

無邊事業樂耕耘

有限人生勤進取

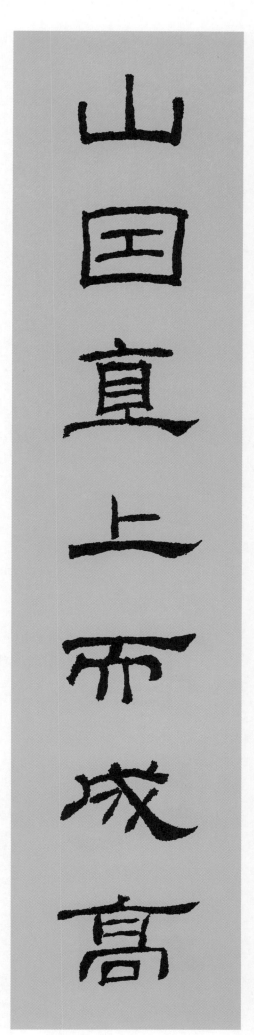

澤以長流乃稱遠

山因直上而成高

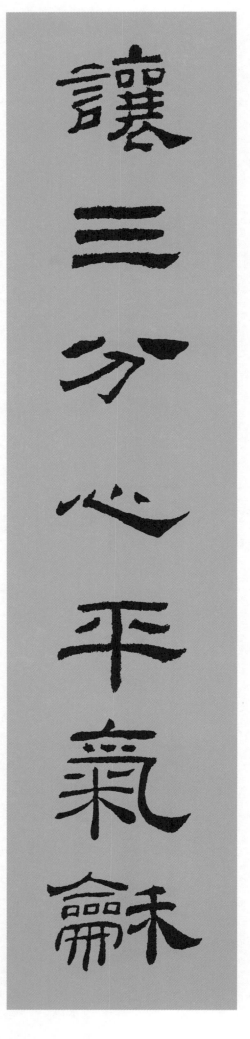

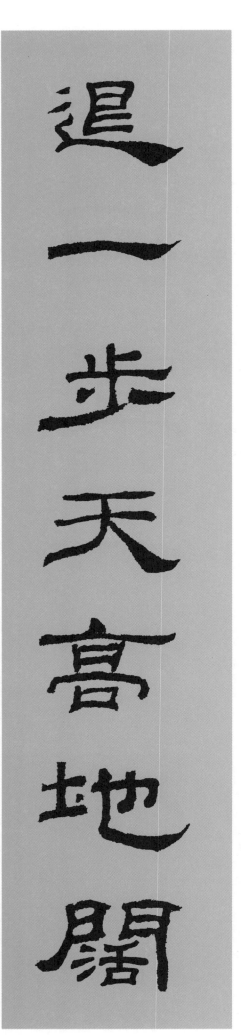

退一步天高地阔 让三分心平气和

知識無涯須勤學

青春有限貴惜陰

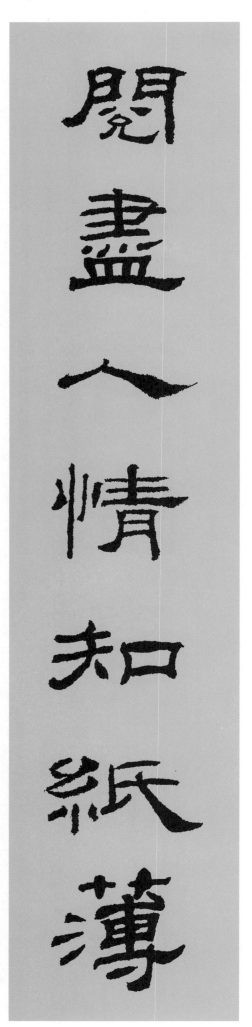

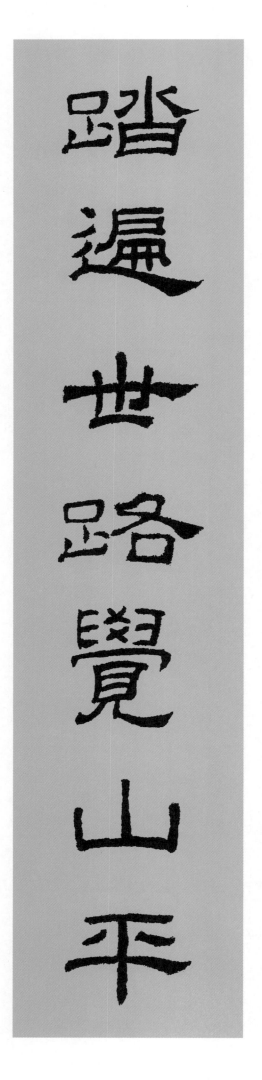

阅尽人情知纸薄 踏遍世路觉山平

58

我 忛 臨 水 登 山 取 樂

古 以 隱 居 求 志 爲 高

我于临水登山取乐　古以隐居求志为高

横

　　横画都是逆锋起笔，横画作为主笔有蚕头燕尾，其他短横没有燕尾，收笔有的回锋收笔，也有的到后面略停就提笔空收，根据不同情况来书写，只要书写的笔画形状接近都可以。

●无燕尾的横画

　　注意线条俯、仰、平的不同姿态。写的时候注意起笔方圆的变化，收笔根据线条形状做出提笔空收或回锋收笔的判断。回锋收笔想收得略尖一点就必须先提笔再回锋。

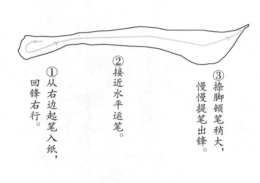

●有燕尾的横画

　　这种横的捺脚要在方圆之间，没有《曹全碑》的那么圆，也没有《礼器碑》的那么方，十分微妙。《乙瑛碑》燕尾横有三种情况，第一种起笔比捺脚细，中间细；第二种起笔跟捺脚粗细一样，中间行笔细；第三种起笔和行笔粗细一样，捺脚粗。写的时候注意区别，捺脚略重压笔，提笔出锋的方向也是风格特点的体现，注意写准。

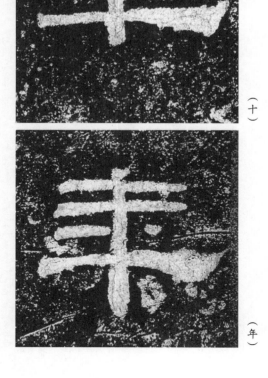

① 从右边起笔入纸，回锋右行。
② 接近水平运笔。
③ 捺脚顿笔稍大，慢慢提笔出锋。

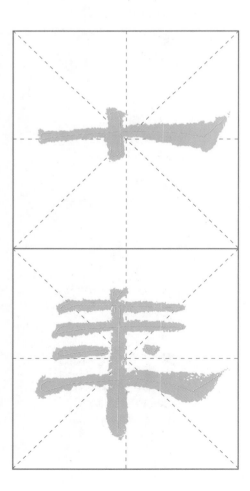

（十）

（年）

竖

　　长竖画逆锋起笔转中锋行笔，悬针竖行笔到快收笔处顿笔后提笔出锋较短，线条应粗壮有力。垂露竖注意行笔的提按粗细变化，最后回锋收笔。左右两竖主要注意运笔方向的变化，抓住转笔的节点，这个是精准临摹的关键，最后到底是回锋收笔还是露锋收笔要看笔画的形状。

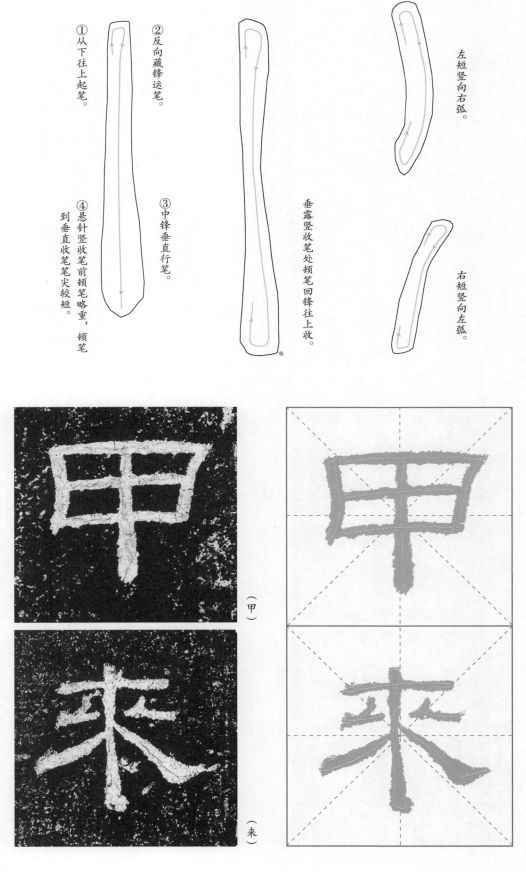

① 从下往上起笔。

② 反向藏锋运笔。

③ 中锋垂直行笔。

④ 悬针竖收笔前顿笔略重，顿笔到垂直收笔笔尖较短。

垂露竖收笔处顿笔回锋往上收。

左短竖向右弧。

右短竖向左弧。

（甲）

（来）

61

撇捺

撇是隶书中很具特色的笔画，切记不要写成楷书的撇画。它使字的重心稳实，并向左侧伸展从而使字形呈现横势，其行笔取逆势，运笔不可太快，收笔处渐按并回锋，略向右上提笔。捺画要明确干净，行笔要有节奏，收笔处重按然后轻提，最后略向右上出锋提笔出尖，要特别注意捺脚顿笔的方圆程度，不可太圆也不能太方。

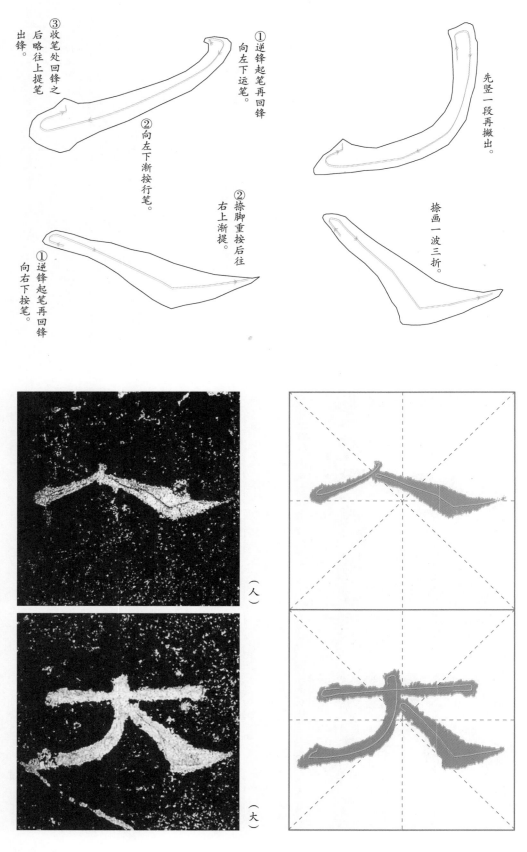

① 逆锋起笔再回锋向左下运笔。

② 向左下渐按行笔。

③ 收笔处回锋之后略往上提笔出锋。

① 逆锋起笔再回锋向右下按笔。

② 捺脚重按后往右上渐提。

先竖一段再撇出。

捺画一波三折。

（人）

（大）

62

折

　　隶书的折笔往往是另起一笔，当然也有直接转折的笔画，另起一笔的运笔轨迹有部分离纸，但运笔的动作是不变的。要注意与楷书中的转折在用笔上的不同。隶书转折更质朴、含蓄一些，没有太明显的棱角。

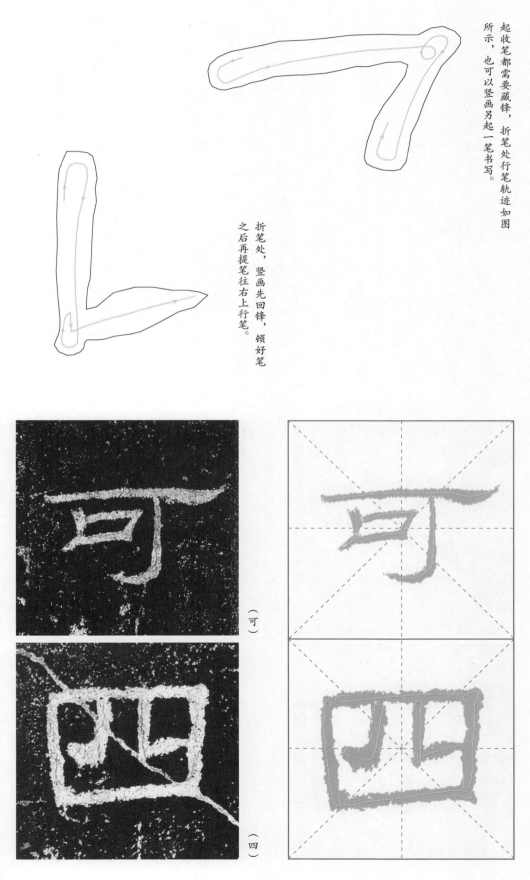

起收笔都需要藏锋，折笔处行笔轨迹如图所示，也可以竖画另起一笔书写。

折笔处，竖画先回锋，顿好笔之后再提笔往右上行笔。

（可）

（四）

点

　　点的形态变化不是很大，有斜点、捺点、横挑点、竖点，或者用短横、短竖来代替。起笔也是逆锋起笔，收笔则按字形走势和笔画的书写方向而提笔，注意笔画的形状和粗细变化。

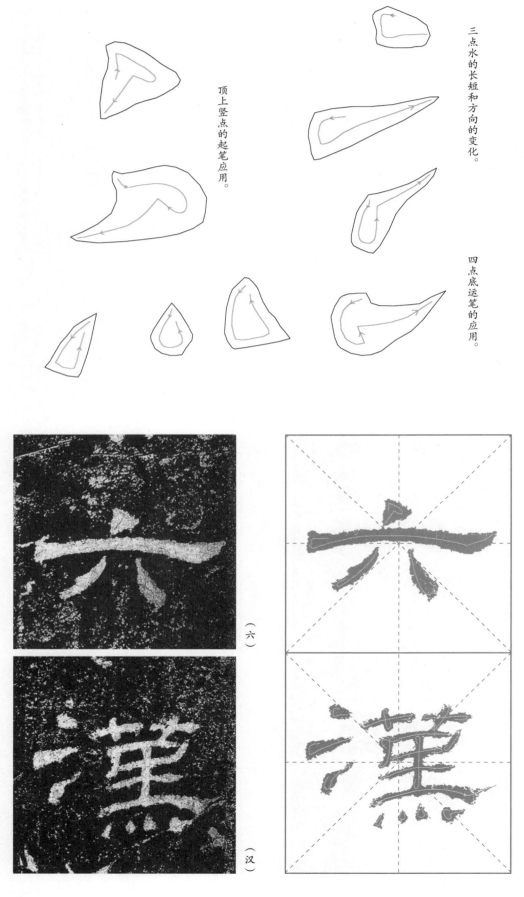

顶上竖点的起笔应用。

三点水的长短和方向的变化。

四点底运笔的应用。

（六）

（汉）

64

集字的方法通常有四种：第一种是所选内容在一个帖中都有，并且是连续的。第二种是在一个字帖中集偏旁部首点画成字。第三种是在多个碑帖中集字成作品。第四种是根据结构规律和书体风格创造新的字。下图以第二种为例，示意在一个字帖中集字的方法。

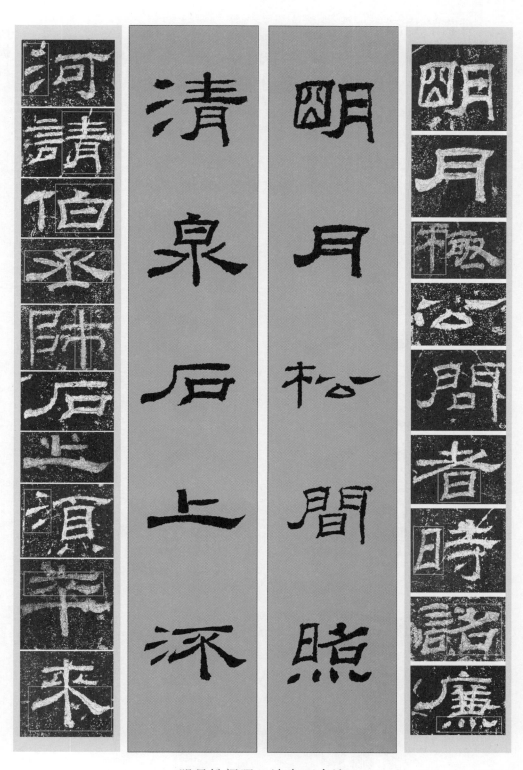

明月松间照　清泉石上流

一、什么叫对联

对联又称门对、春联、对子、楹联等，是写在纸、布上或刻在竹子、木头、柱子上的对偶语句，是一字一音、音形义统一的汉语特有的文学形式，是中华民族特有的精神财富，也是世界上独一无二的中国文学体裁。

二、对联的起源

对联发端于桃符，起源于古诗的对偶句，始创于五代（亦有说是三国），时毫于北宋，成风于明朝，鼎盛于清朝。相传我国第一副对联是五代后蜀主孟昶的：新年纳余庆，嘉节号长春。2006年，国务院把楹联习俗列入第一批国家级非物质文化遗产名录。随着各国文化交流的发展，对联传入越南、朝鲜、日本、新加坡等国，这些国家至今还保留着贴对联的风俗。

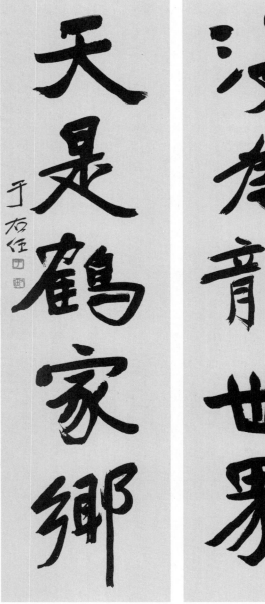

海为龙世界　天是鹤家乡

三、对联的特点

既要有"对"，又要有"联"。形式上成对成双，彼此相"对"；上下文的内容互相照应，紧密联系。一副对联的上联和下联，必须结构完整统一，语言鲜明简练。对联的特点具体如下：

1.字数相等，断句一致。对联的上联和下联没有一定的字数限制，少的只有二言、三言，多的有几十言、几百言的长联，由几个分句组成，但不管怎样，对联的上联和下联字数必须相等。例如：

丹凤呈祥龙献瑞，红桃贺岁杏迎春。
和顺一门有百福，平安二字值千金。

2.平仄相合，音调和谐。平仄是诗词格律的一个重要术语。汉语有四声，分为平仄两大类。古代汉语的四声是平、上、去、入。平，包括平声；仄，包括上、去、入三声。现代汉语的四声是阴平（-）、阳平（ˊ）、上声（ˇ）、去声（ˋ）。平，包括阴平、阳平；仄，包括上声、去声。传统习惯是"仄起平落"，即上联句末尾字用仄声，下联句末尾字用平声。例如：

yún	dài	zhōng	shēng	chuān	shù	qù
云	带	钟	声	穿	树	去
（平）	（仄）	（平）	（平）	（平）	（仄）	（仄）

yuè	yí	tǎ	yǐng	guò	jiāng	lái
月	移	塔	影	过	江	来
（仄）	（平）	（仄）	（仄）	（仄）	（平）	（平）

平仄一定要讲究，至于平仄是按古代汉语语音还是按现代汉语语音划分，学术界有争议，但有一点应当肯定，同一副对联，应当采用同一语音标准来衡量。

3.词性相对，位置相同。一般称为"虚对虚，实对实"，就是名词对名词，动词对动词，形容词对形容词，数量词对数量词，副词对副词，而且相对的词必须在相同的位置上。这种要求，主要是为了用对称的艺术语言，更好地表现思想内容。例如：

月影写梅无墨画，
风声度竹有弦琴。

联中上下首二字"月影""风声"均为名词，第三字"写""度"均为动词，第四字"梅""竹"均为名词，第五字"无""有"均为动词，第六、第七字"墨画""弦琴"均为名词，对仗是极工整的。

4.内容相关，上下衔接。对联，之所以称为对联，是因为在其中不但需要对仗，重要的还在于一个"联"字，对联不联则不能称为对联。上下联的含义要相互衔接，但又不能重复。如明代东林党首领顾宪成在东林书院大门上写过这样一副对联：

风声雨声读书声声声入耳，
家事国事天下事事事关心。

上联写景，下联言志，上下联内容紧密相关，使人透过字面，很容易理解作者的自勉自励之心。

5.文字精练。对联之所以从古至今千年不衰，一个很重要的原因就是它文字精练，表现力强，短小精悍，便于传播，对仗精巧，朗朗上口。例如某洗澡堂联：

到此皆洁身之士，
相对乃忘形之交。

寥寥十四字便把此处景象提示得淋漓尽致。文字既典雅，又新奇，不偏不倚，恰到好处。

四、对联的书写

对联的书写，要符合传统的规矩，要竖写。从右往左，上联在右，下联在左。譬如，"春回大地百花争艳，日暖神州万物生辉"，不可写成"日暖神州万物生辉，春回大地百花争艳"。从内容上看，这副对联的上联与下联具有因果关系，因为"春回大地百花争艳"，才使得"日暖神州万物生辉"，如果写反了就颠倒了因果关系，也让人读着别扭。再从平仄看，从对联上句和下句的平仄就可以判断出上下联来。这副对联的上联尾字"艳"是第四声，即仄声；下联尾字"辉"是第一声，即平声。一般地说，如尾字是第三声、第四声（仄声）的是上联，如尾字是第一声、第二声（平声）的是下联。

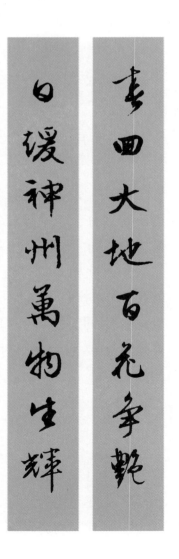